历代碑帖法书选

漢袁安袁敞碑

（修订版）

文物出版社

图书在版编目（CIP）数据

汉袁安袁敞碑 / 《历代碑帖法书选》编辑组编. ——
修订本. —— 北京：文物出版社，2016.5（2023.11重印）
（历代碑帖法书选）
ISBN 978-7-5010-4570-9

I.①汉…　　Ⅱ.①历…　　Ⅲ.①篆书-碑帖-中国-汉代

Ⅳ.①J292.22

中国版本图书馆CIP数据核字（2016）第072816号

汉袁安袁敞碑（修订版）

编　　者：《历代碑帖法书选》编辑组

责任编辑：李　穆
再版编辑：张朔婷
责任印制：王　芳
出版发行：文物出版社
社　　址：北京市东城区东直门内北小街2号楼
邮政编码：100007
网　　址：http：//www.wenwu.com
经　　销：新华书店
印　　刷：河北鹏润印刷有限公司
开　　本：787mm×1092mm　1/16
印　　张：3.5
版　　次：2016年5月第1版
印　　次：2023年11月第2次印刷
书　　号：ISBN 978-7-5010-4570-9
定　　价：20.00元

司□公□□□
十一□□三□□
求□□三□□
□□東漢十□
□令□陰□
□子□□□
□皇□□□四
□帝□□□
□□□□□
□□□□□

漢□宾碑

（篆書碑拓）

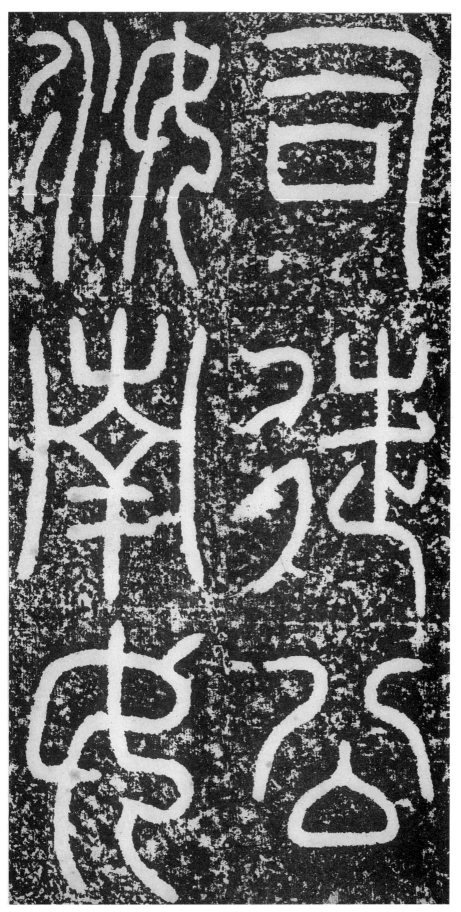

司徒公汝南女（汝

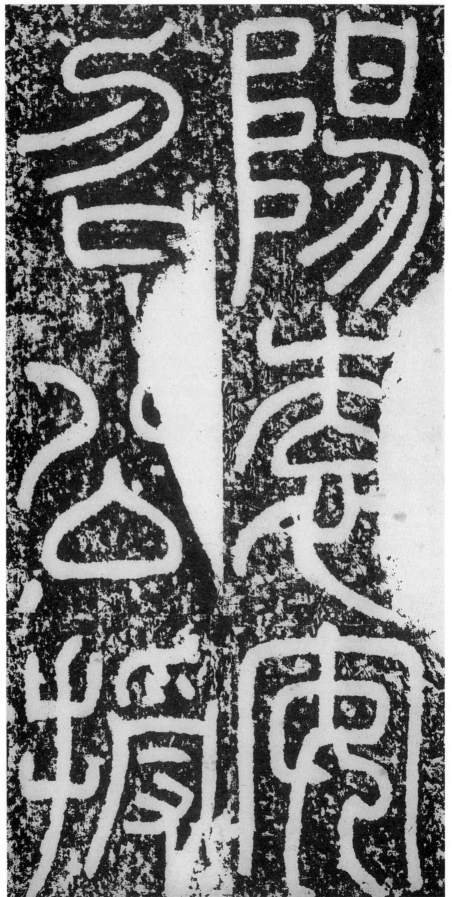

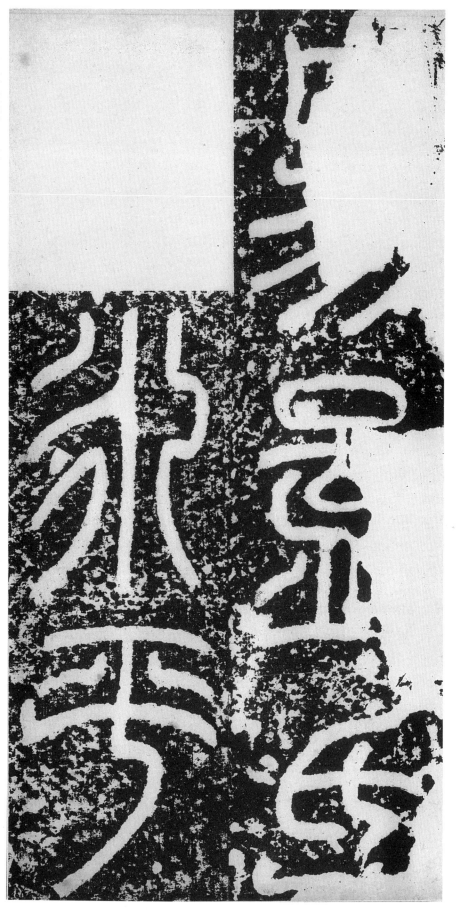

《易》孟氏(学)。永平

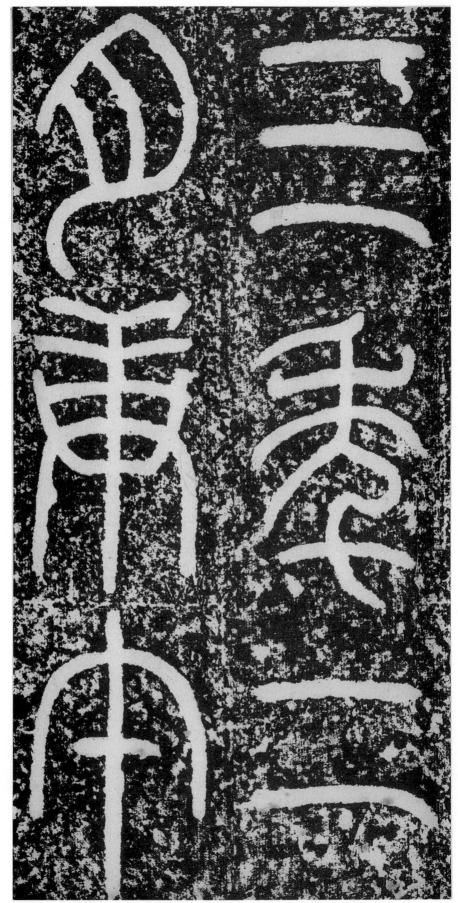

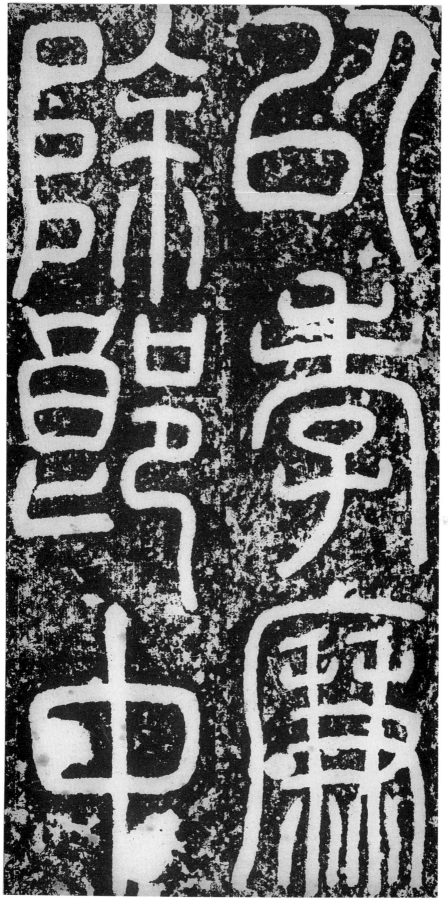

以孝廉除郎中。

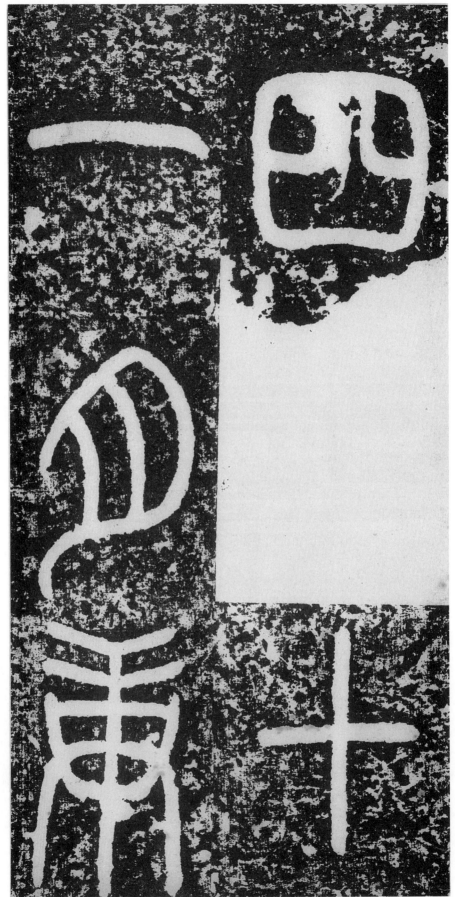

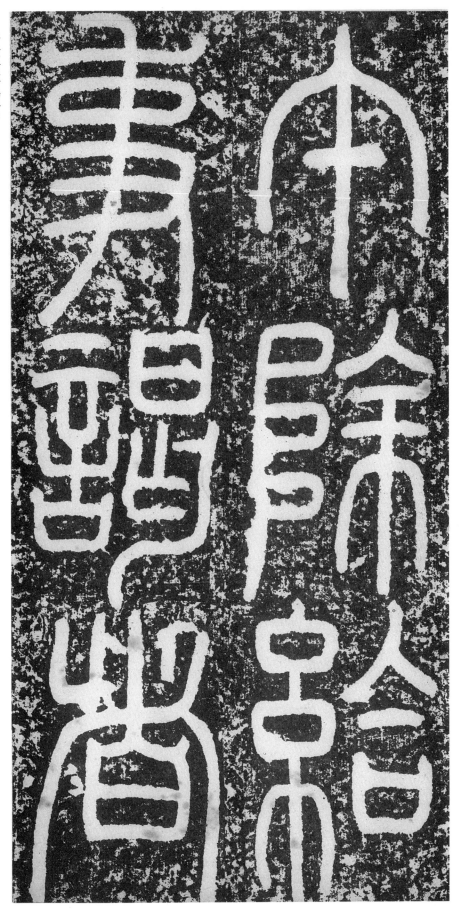

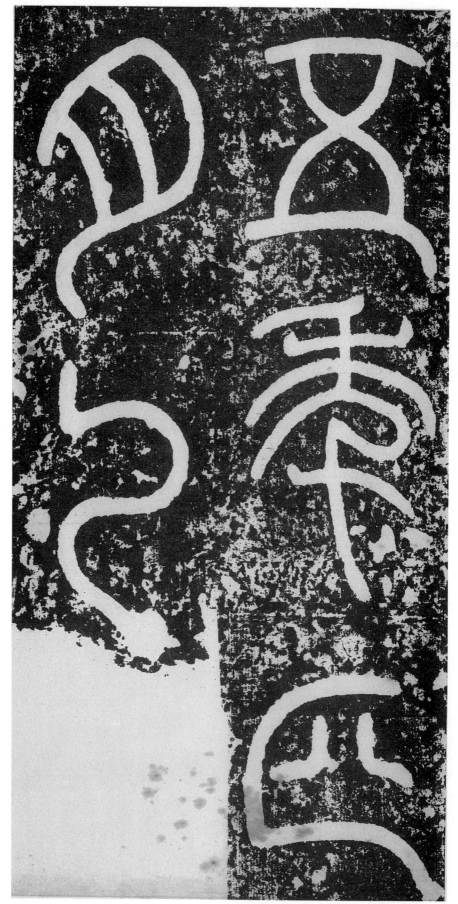

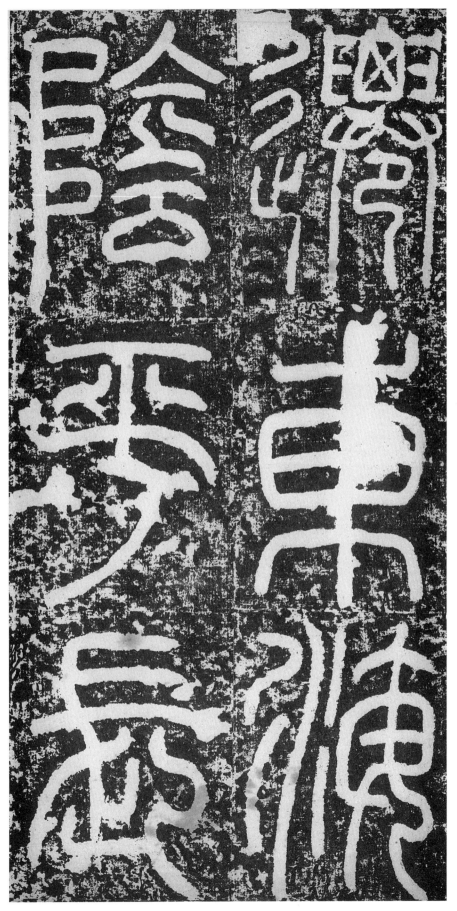

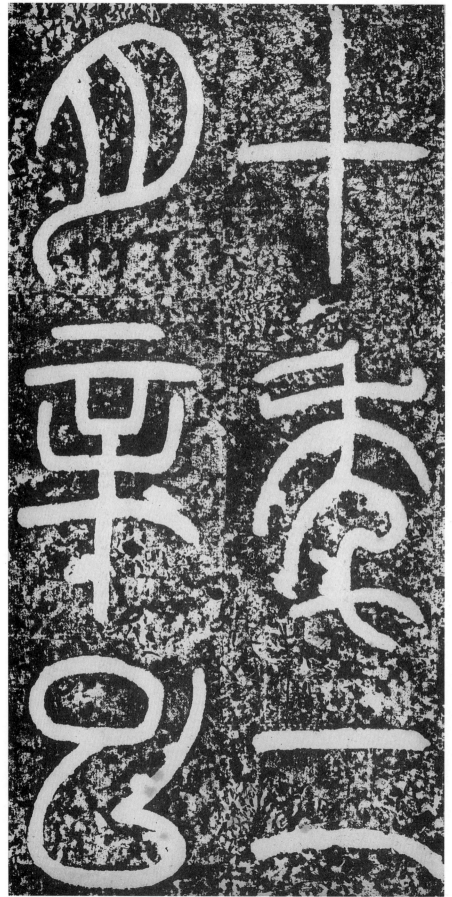

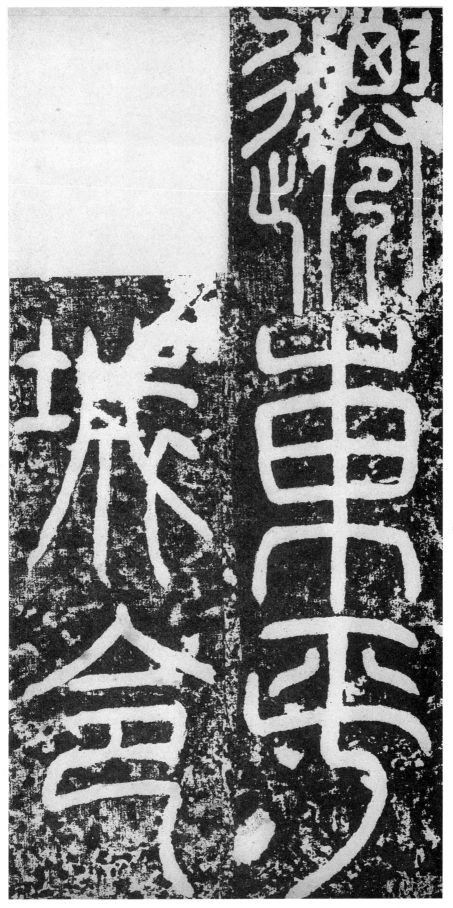

迁东平（任）城令。

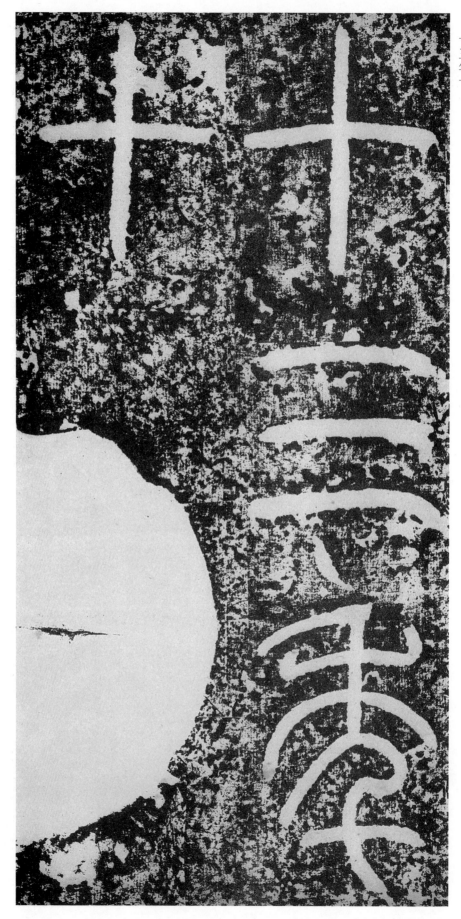

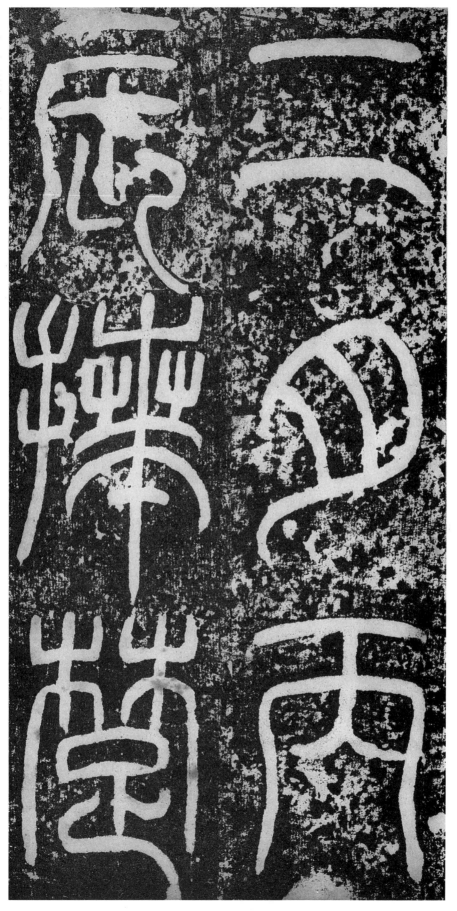

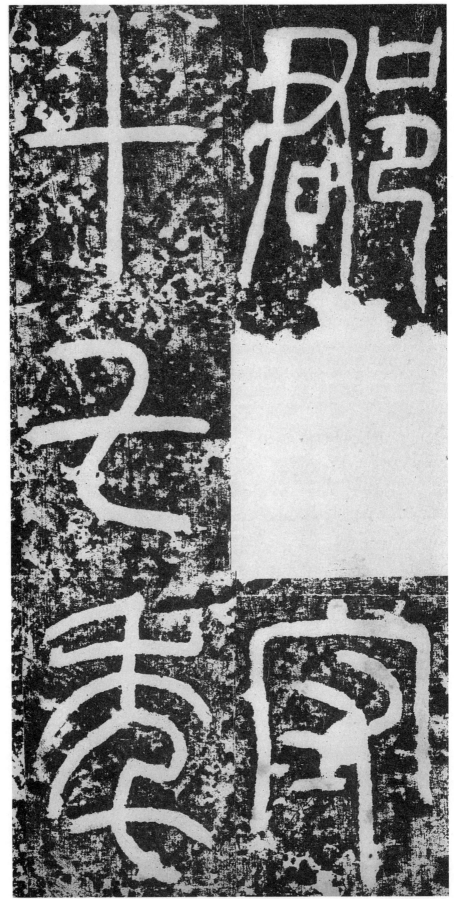

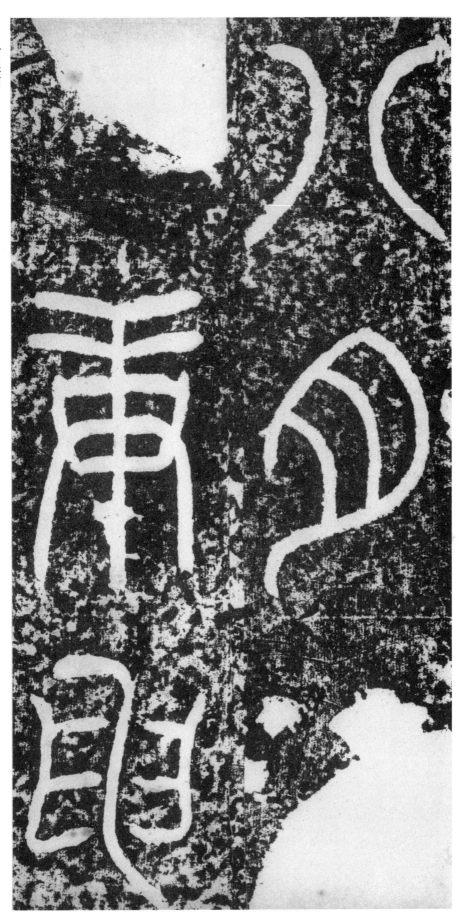

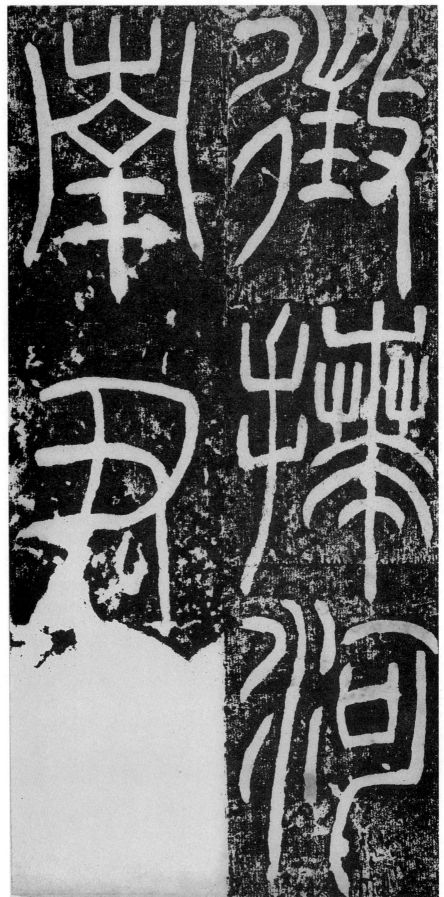

18

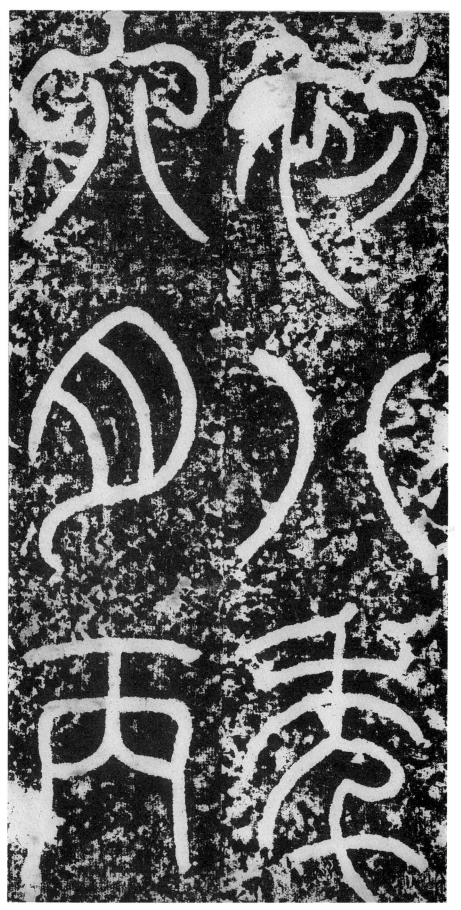

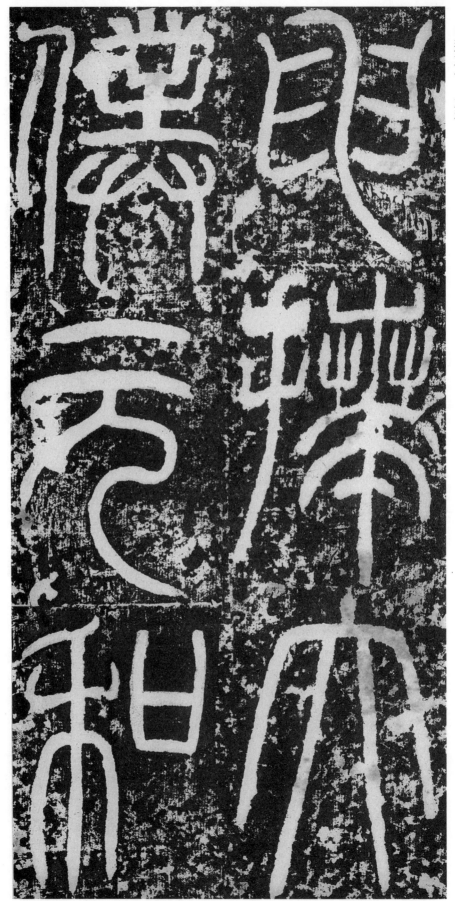

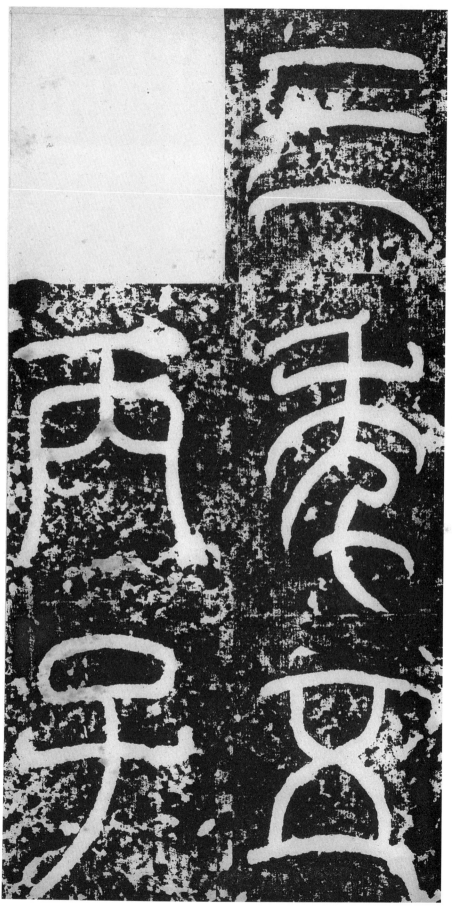

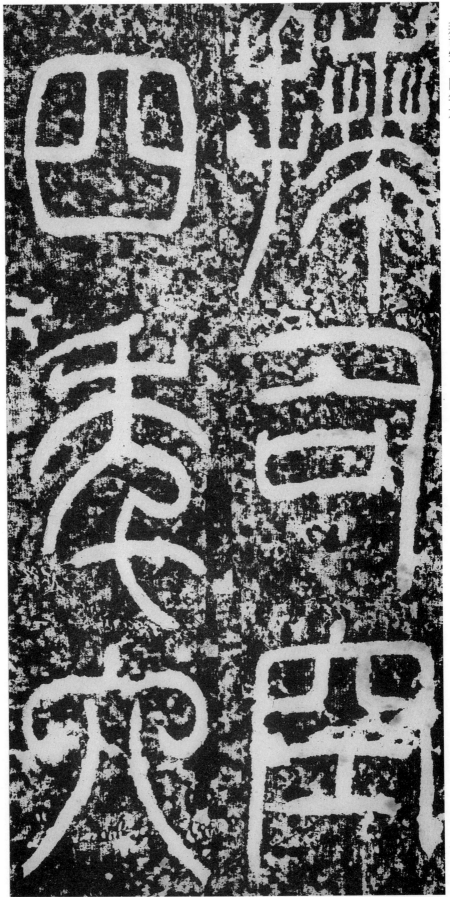

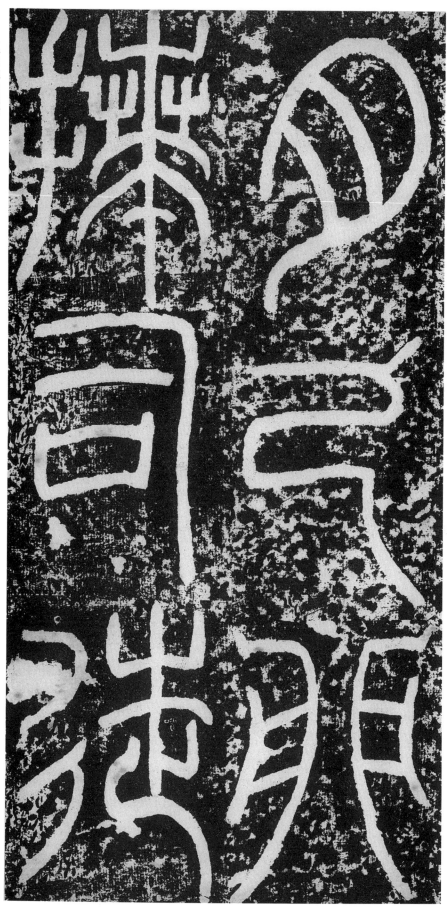

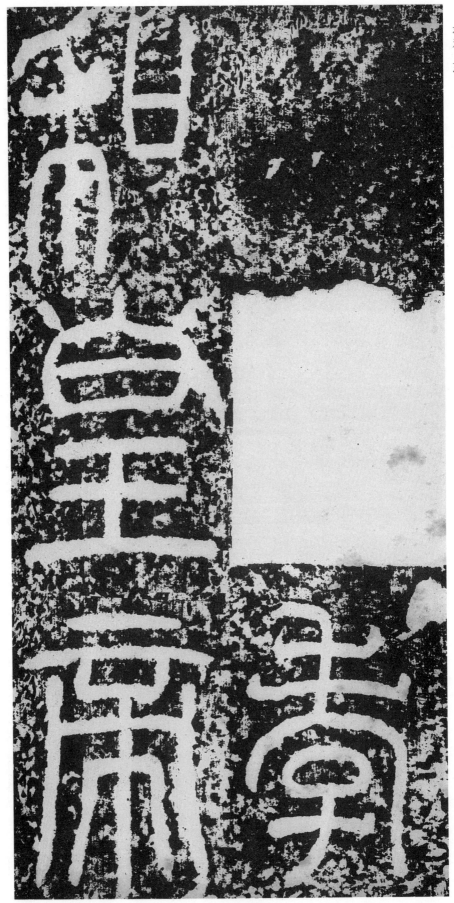

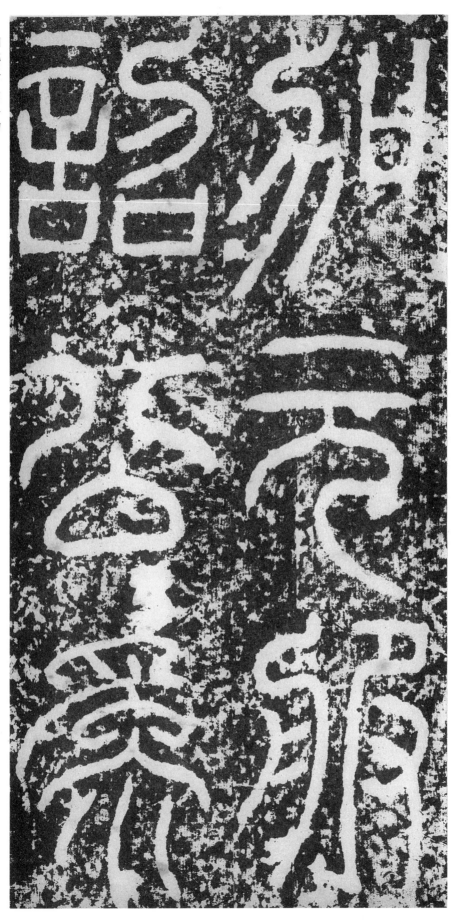

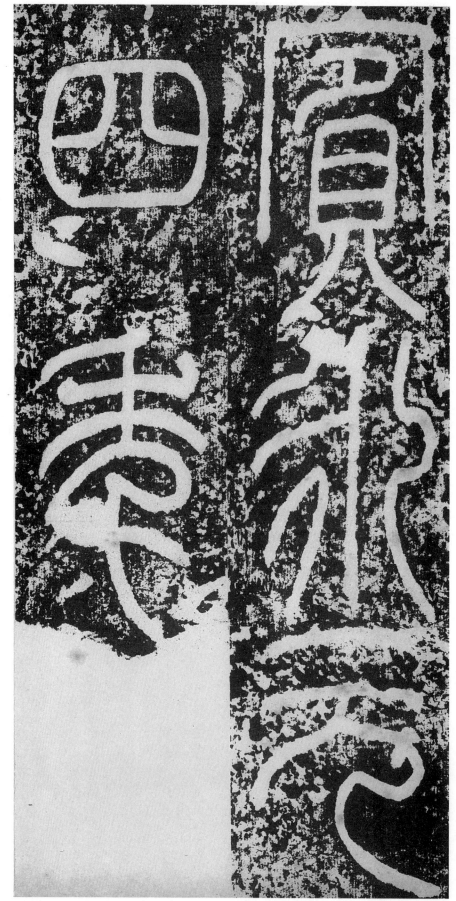

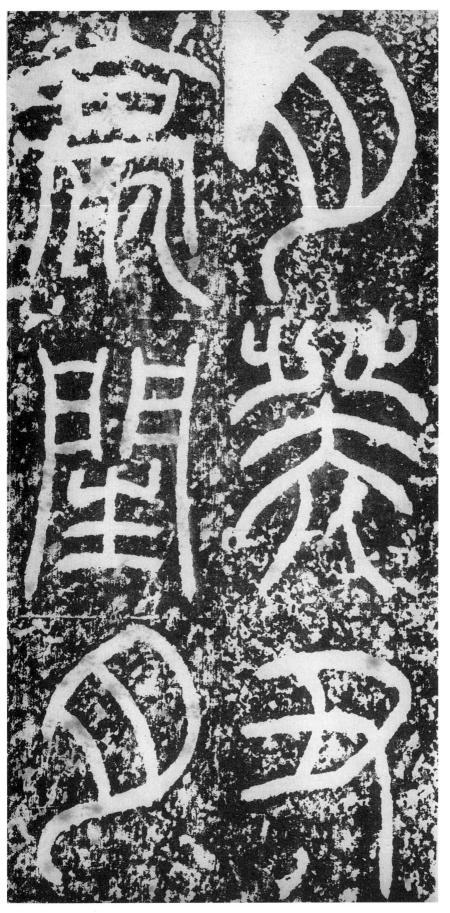

月癸丑甍。闰月

27

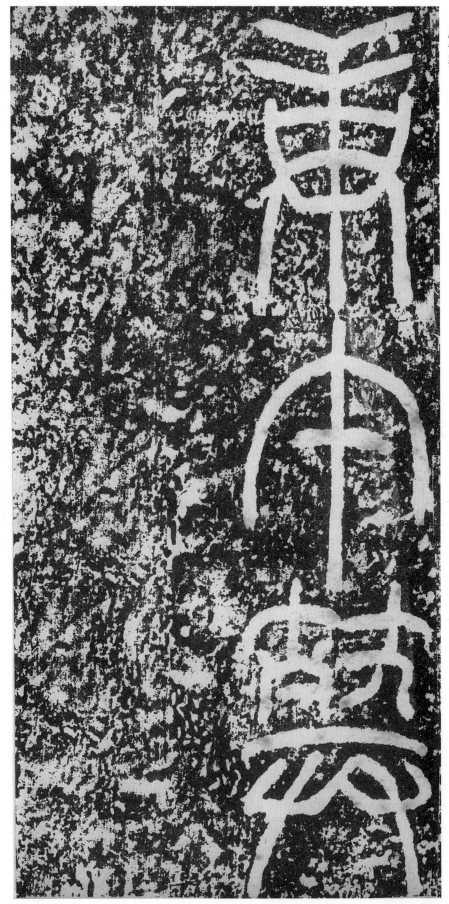

袁敞碑出土後八年而此碑始出碑之廣一如敞碑篆書十行行

存十五字下截殘損行各闕一字計完碑當每行十六字碑穿居

第五六行第七八字之霧較他碑為低在漢碑中為僅見書體與

敞碑如出一手而結構寬博筆勢較瘦余初見墨本以為偽造後

與敞碑對勘始知二碑實為一人所書石之高廣亦同式也廣今

高尺二尺二寸六分安卒於和帝永元四年碑稱孝和皇帝則非當

時所立可知或敞葬時追立此碑未可知也

碑中所敘事蹟與後漢書明帝章帝和帝紀及本傳多合除郎中

及給事謁者見後漢紀惟紀作郎謁者耳和帝加元服為永元三

年正月甲子事詔安為竇見東觀漢記楚王英謀反明帝紀系之

永平十三年十一月傳稱明年三府舉安能理劇拜楚郡太守歲

餘徵為河南尹後漢紀云永平十三年十二月楚王英謀反十四

年夏四月故楚王英自殺於是有司舉能治劇者以袁安為楚郡
太守頃之徵入為河南尹碑稱十三年十二月丙辰拜楚郡太守
十七年八月庚申徵拜河南尹凡二職遷年月並與袁紀范書
不合碑又云建初八年六月丙申拜太僕則與後漢紀范云為河
南尹十年之說正合是就職楚郡太守及河南尹之歲月當以碑
為正也召公傳作邵公亦當以碑為正汝南女陽又見西嶽華山
廟碑按漢書地理志汝南郡作汝陽女陰並作女闞駰云本汝
水別流其後枯竭弭曰死汝水故其字無水續漢書郡國志則皆
作汝疑縣名之字當本作女續漢志誤也今傳世封泥有汝南太
守章汝南尉印女陽左尉銅器中又有女陰侯鼎凡郡名皆作汝
縣名皆作女是其證也正作匝閨作閨薨作薧葬作葬並與六書
不合許叔重云鄉壁虛造不可知之書變亂常行以耀於世者此

類是也

碑中所紀干支以長曆推之悉皆符合其拜司徒之日為元和四年六月己卯按是月丁卯朔己卯為十三日章帝紀誤作癸卯非是月所應有當據碑以正之也山碑可疑之點有三碑穿太低與他碑不同一也書法不如敞碑二也正閏等字不合六書三也二三兩點前己卯之辨之惟碑穿之不中程式實不可解其可信之點亦有三汝南女陽與漢志及封泥文華山碑文合一也六月己卯拜司徒可訂正章帝紀癸卯之誤二也任城舊屬東平章帝元和元年分東平為任城國以封劉尚續漢志據後者書之以屬任城國碑叙永平十年遷東平任城令與事實合三也凡此三點皆為人所易忽者作偽者焉能精細若此故余斷其必不偽也

茲補其闕文繪碑圖如左

司徒公汝南女陽袁安召公授易孟氏學

永平三年二月庚午以孝廉除郎中四年

十一月庚午除給事謁者五年正月乙□

遷東海陰平長十年二月辛巳遷東平

城令十三年十二月丙辰拜楚郡太

守十七年八月　　庚申徵拜河南尹建

初八年六月丙申拜太僕元和三年五月

丙子拜司空四年六月己卯拜司徒

孝和皇帝加元服詔公為賓永元四年三

月癸丑薨閏月庚午葬

右錄馬叔平社兄碑跋丙子孟春鶴廬丁輔之識于小沙渡

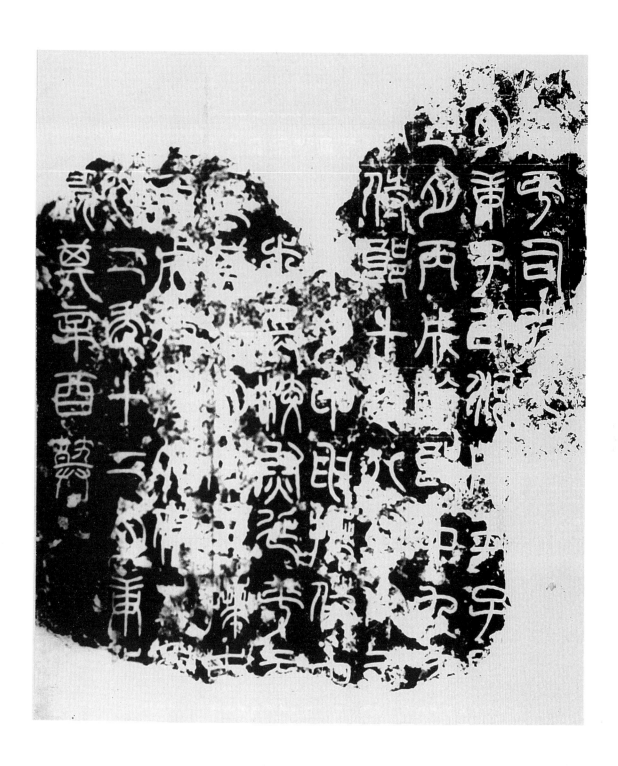

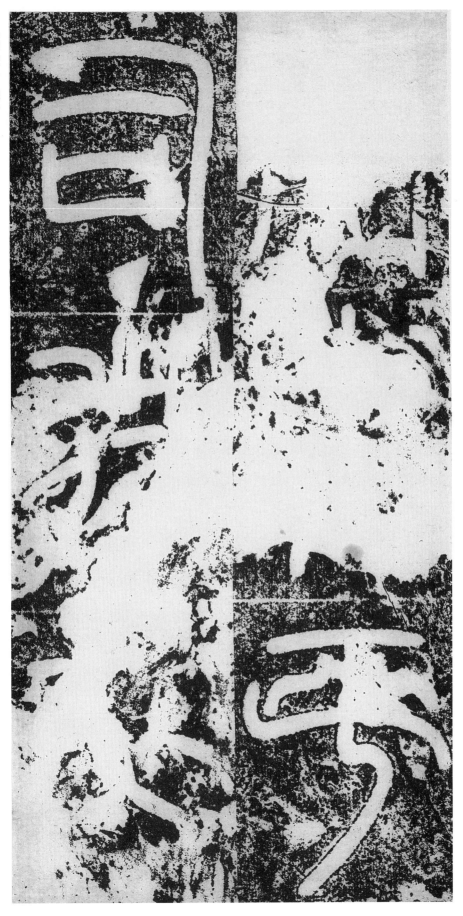

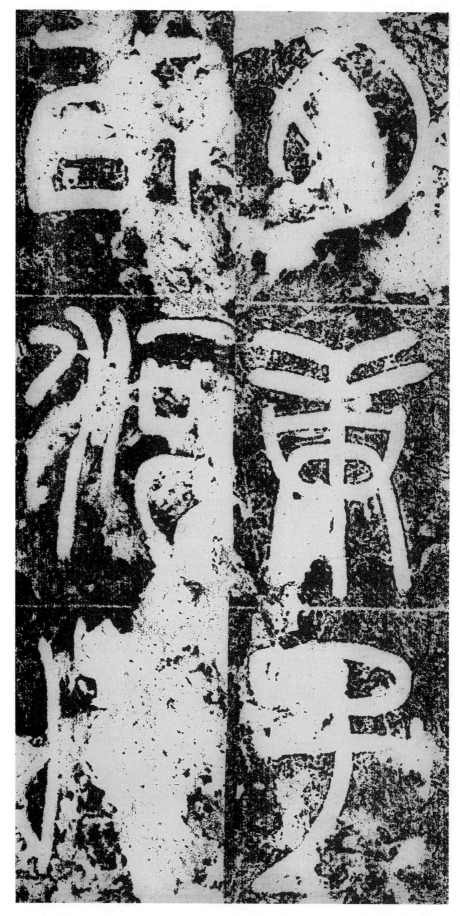

尹子　五月丙

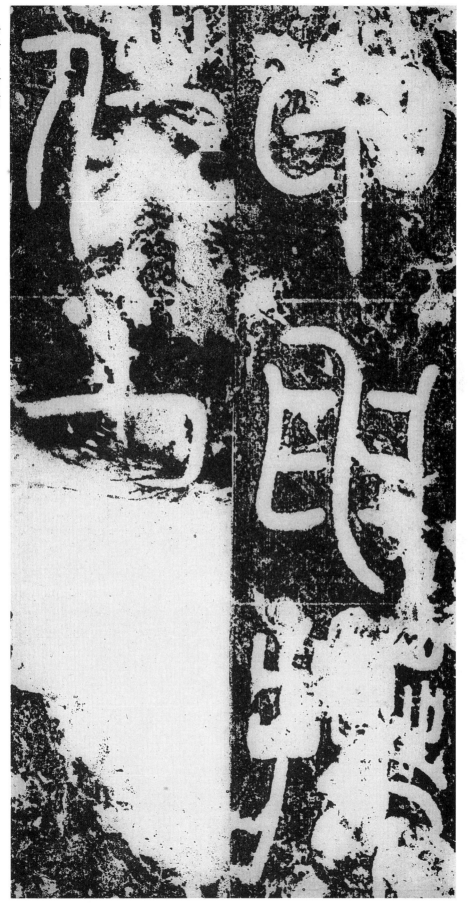

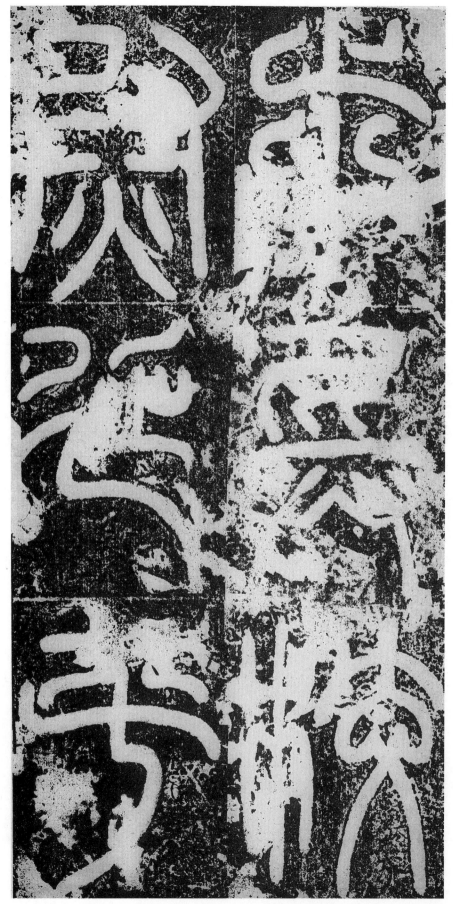

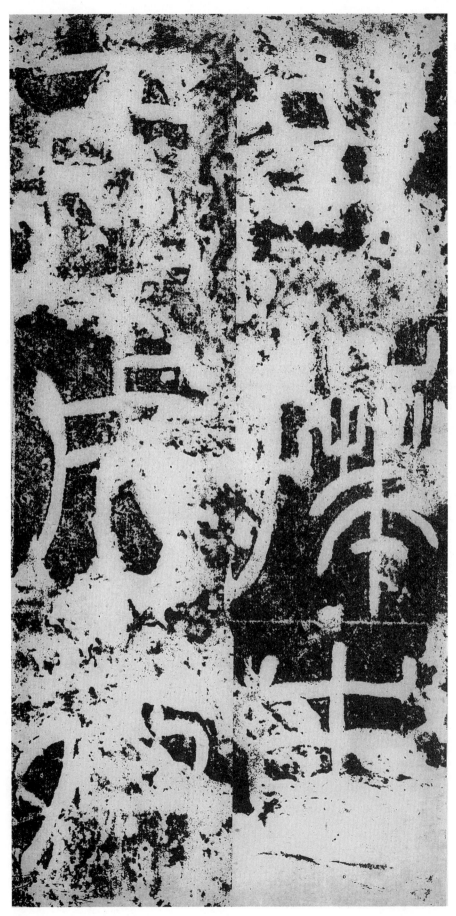

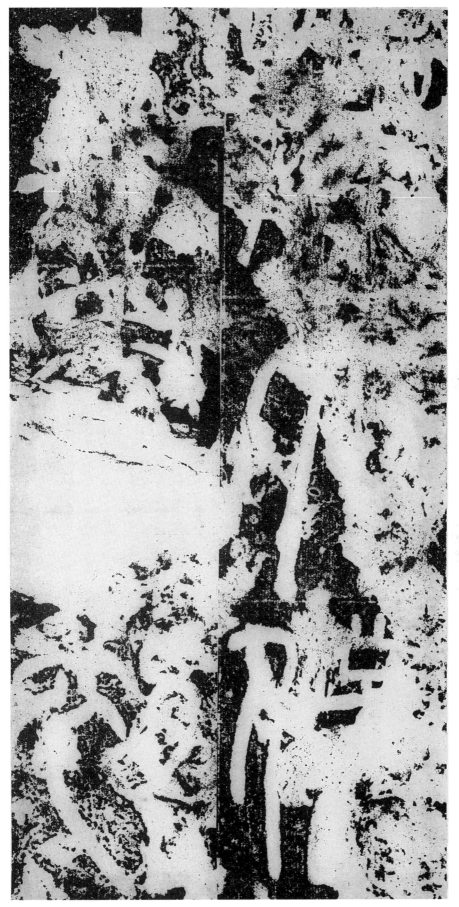

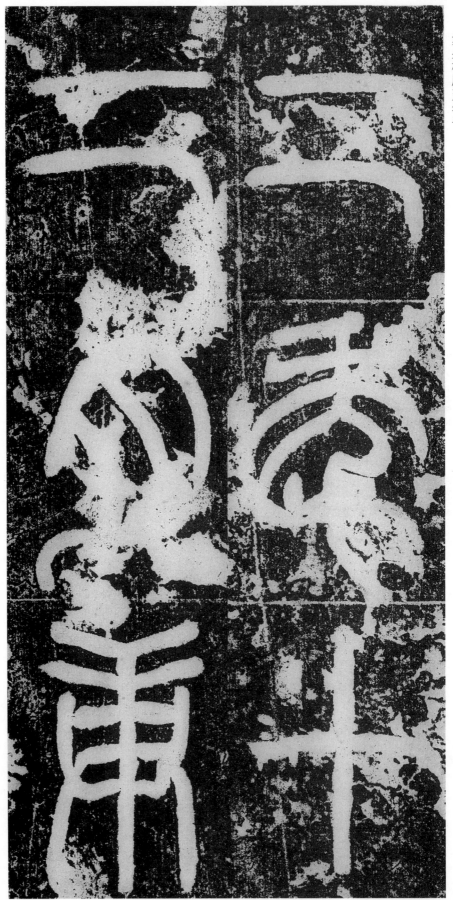

元

匠其七月丁

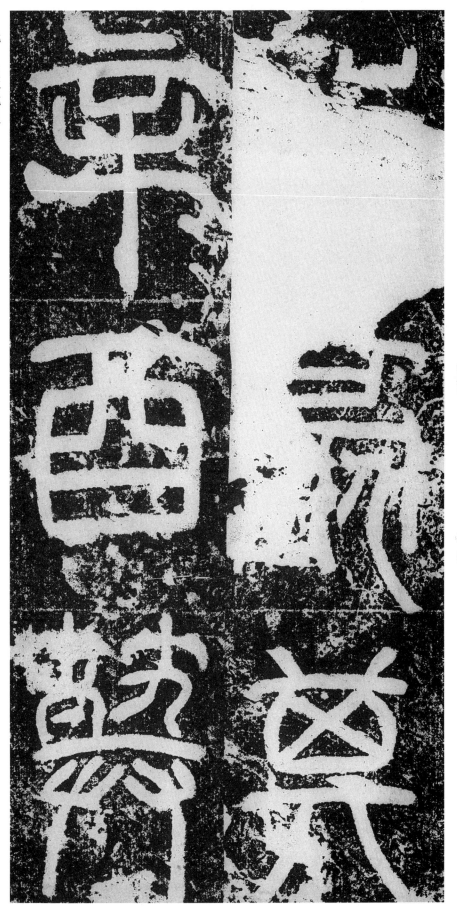

君諱敬字叔平司徒公之第三子　下闕

□□□月庚子以河南尹子除太子舍人　下闕

□□□□五月丙戌除郎中九年　下闕

□□□黃門侍郎十年八月丁丑　下闕

□□□十月甲申拜侍中　下闕

□□□將作大匠其十月丁丑拜東郡太守　下闕

□□□步兵校尉延平元年　下闕

□□□丙戌徵拜太僕五年　下闕

□□□元初二年十二月庚戌拜司空　下闕

四年四月戊申薨其辛酉葬

此碑於十二年春出於洛陽篆書十行
存七十餘字是年冬始得拓本初不知
其為誰氏出碑也以其有延平□初年
號知其為東漢文字而已十三年夏取
此碑反復細繹見第九行□初二年十二月
庚戌等字在延平元年出後知所謂□初
者非永初必元初矣回檢後漢書安帝
紀元初二年是月是日有光祿勳袁敞為
司空出文更取敞傳讀出歷官事實實大
半相合始知確為敞碑今取碑中存字以
今文釋出並攷證其事蹟如左

第一行當敘其名字及其所自出按本傳云敞字對平此平字
字上猶存二字驗其殘畫與字對二字之結構正合其上當更有
君諱敞三字司徒公者其父安終於司徒故云其下當有此第
三子等字第二行月上所闕當爲四字以河南尹子云云者指
安爲河南尹世漢儀注云吏二千石以上視事滿三歲得任同
產若子一人爲郎漢書卷十一及文獻通考三十四並引之安
於明帝永平末爲河南尹至章帝建初八年遷太僕凡
歷十餘年尹秩二千石故得任子爲郎擾本傳云以父任
爲太子舍人以是知子字下當爲除太子舍人五字 除字旁當有來
惰月字上已闕不能知其除授年月第三行五月丙戌除
郎中不能確知其年惟下有九年字四行有十年字六行
有延平元年字建初以後延平以前有九年十年者祇有
和帝出永元以此推出其年必在永元九年出肯一年或二年蓋
永元七年八月五月皆得有丙戌日世第四行侍郎上門字
猶存殘畫當爲黃門侍郎其遷轉必仍在永元九年世
十年八月丁丑者永元十年八月十六日世第五行拜侍中尚

本傳合十月甲申不知應屬何年以永元十年至十四
年十月皆得有甲申日廿第六行步兵校尉本傳原載
延平元年下當爲年字以上兩行遷匽碑之中存字出上作
半規形其界格中亦不類有字者知此兩行出第六第
七字當爲碑竅廿第七行存字出首一字爲匠字當是
將作大匠本傳謂歷位將軍大夫侍中疑將軍乃將作
誤其十月者其年十月廿拜下存東字之上半懷本傳
云出爲東郡太守卻東字下當爲郡太守三字殤帝延
平元年安帝永初元年十月皆無丁丑日永初二年至
四年十月皆有丁丑不知此月當屬何年第八行丙戌
徵拜太僕此兩戌不卻屬於何年月徵者徵還京師
出謂廿時徵出守在外故曰徵拜五年者永初五年廿本
傳云徵拜太僕光祿勳則五年下所關當爲遷光祿勳
出文按安帝紀是年正月甲申日廿五光祿勳李脩爲太尉敬

或代脩爲出世第九行初上二字雖闕然上行五季既屬永

初則此爲元初無疑庚下殘畫是戌字安帝紀元初二季十

二月庚戌[日九]炎祿勳素敞爲司空却此爲拜司空出季

月日美本傳謂元初三季代鐳愷爲司空者蓋指其

任職出季芒第十行薨字上闕壞帝紀於元初四季四月

戌申[曰五]書司空衰敞薨則所闕者當爲四季四月戌申

等字其辛酉者四月十八日世本傳謂敞望子爲尚書郎

張後交通漏洩省中語策免自殺俊得救後朝廷薄敞

罪而隱其死以三公禮葬出記述較詳以碑書葬日計出

則張後出得救必在四月十八以薨也

右錄馬叔平[衡]漢司空袁敞碑攷

羅剎江民王禔時客京師

《汉袁安袁敞碑》简介

《汉司徒袁安碑》简称《袁安碑》，高约一五三厘米，宽约七四厘米。篆书十行，每行十五字。下截残损，每行各缺一字，完碑应每行十六字。一九二九年在河南偃师县城南二十八里辛家村发现，原石出土地点不详。

《汉司徒袁敞碑》简称《袁安碑》，形制大小与《袁安碑》相仿。篆书十行，上下断缺，每行五至九字不等。碑穿在第五、六行中间。一九二三年春在河南偃师县出土。一九二五年为罗振玉购得，现藏辽宁省博物馆。

《袁安碑》与《袁敞碑》篆法相同，如出一手结构宽博，笔致遒劲。现据初拓本影印出版，供广大书法爱好者临习参考。

《历代碑帖法书选》编辑组

二〇一六年三月

《历代碑帖法书选》修订说明

我国书法艺术有着悠久的历史和独特的风格，书家辈出，书法宝库十分丰富。为了适应广大初学者临习传统书法的迫切要求，以及书法爱好者欣赏学习的需要，文物出版社从二十世纪八十年代起陆续编辑出版了《历代碑帖法书选》系列图书。

这项出版工作得到了老一辈文博专家启功先生的悉心指导。启功先生说：要选取最好的版本，原大影印，以最低的价格，为初学者提供最佳的学习范本。正是在这样一种理念的指导下，文物出版社编辑出版的《历代碑帖法书选》受到了广大读者的欢迎。

时间已经过去了三十余年，这项编辑出版工作经过多位编辑同志的辛苦努力，现在又传到了新一代编辑的手中。由于图书一版再版，为了保证出版的质量，再现原拓的神采，重现墨迹的神韵，我们陆续对原稿进行整理，重新制版印刷。

今天我们仍力求以最低的价格为读者提供最好的临习范本。

《历代碑帖法书选》编辑组

二〇一五年五月